꼬몰랑&꼬미펫 소개

봉봉꼬미

블링꼬미

톡톡꼬미

꿈틀꼬미

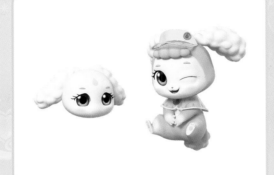

구름꼬미

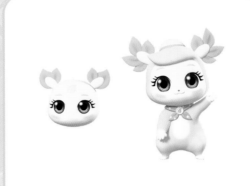

초록꼬미

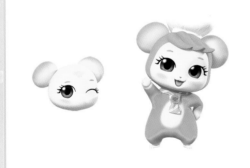

팡팡꼬미

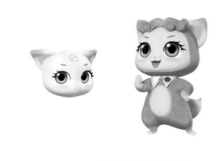

꼼짝꼬미

바꼬꼬미

씽씽꼬미

냠냠꼬미

꽁꽁꼬몰랑

다크꼬미

초판 1쇄 인쇄 2023년 5월 11일
초판 1쇄 발행 2023년 5월 31일

발행인 심정섭
편집인 안예남
편집팀장 이주희
편집 양선희
제작 정승헌
브랜드마케팅 김지선
출판마케팅 홍성현, 경주현
디자인 디자인룩

발행처 (주)서울문화사
등록일 1988년 2월 16일
등록번호 제 2-484
주소 서울시 용산구 새창로 221-19
전화 (02)799-9196(편집), (02)791-0752(출판마케팅)

ISBN 979-11-6923-174-9

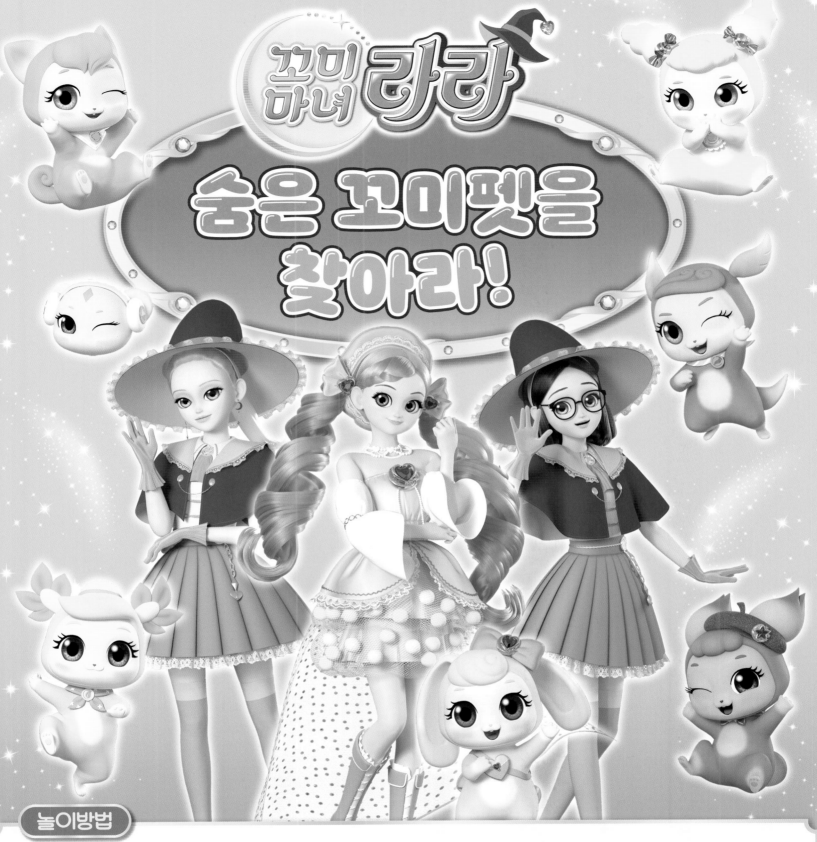

꼬미마녀 라라

숨은 꼬미펫을 찾아라!

놀이방법

 1 찾아보기

꼭꼭 숨은 꼬미펫들과 소품을 찾아봐!

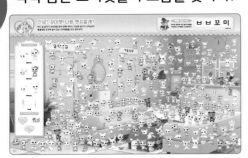

 2 게임하기

재미있는 게임으로 잠시 쉬어 가자!

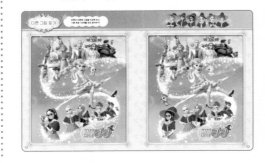

 3 정답 보기

다 찾았으면 정답을 확인해 봐!

안녕? 꼬미펫! 나랑 펫프할래?

어느 날 갑자기 신비로운 빛이 번쩍! 하더니 이상한 친구가 나타났어!
동물병원 곳곳에 숨어 있는 꼬미펫들을 모두 찾아보자!

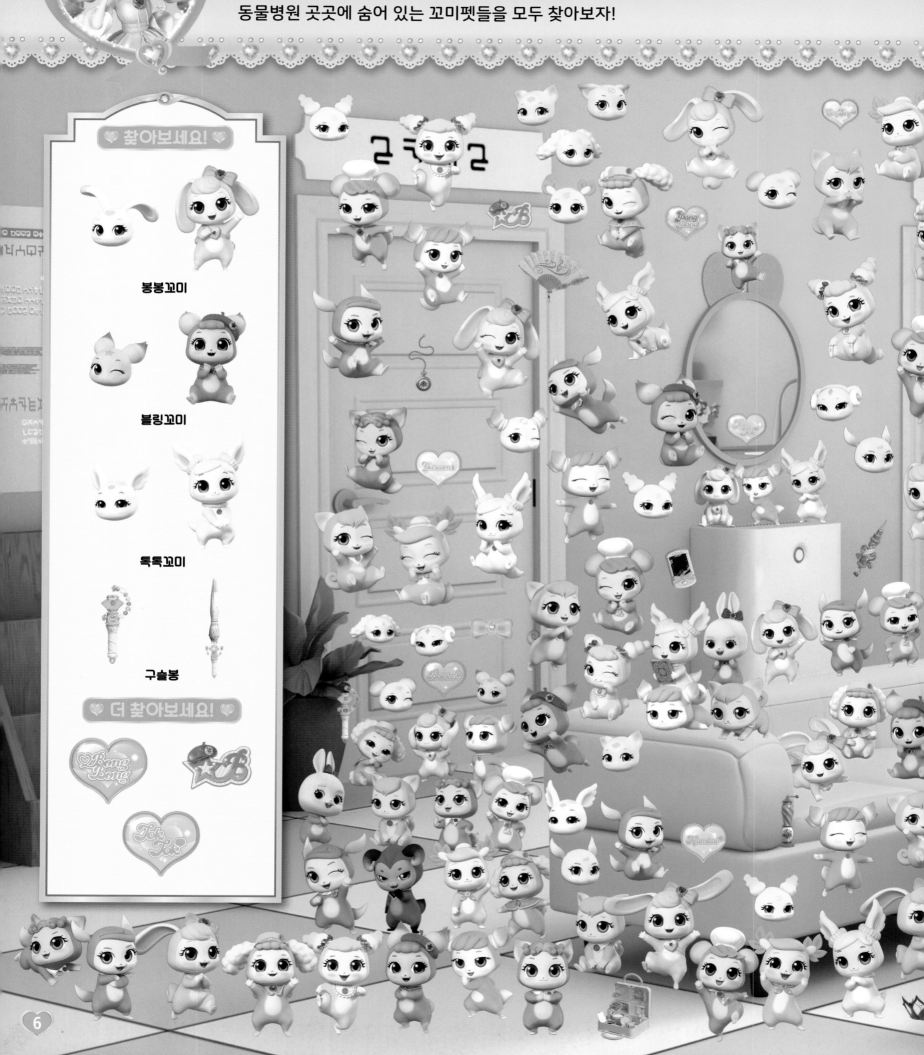

♡ 찾아보세요! ♡

봉봉꼬이

블링꼬이

톡톡꼬이

구슬봉

♡ 더 찾아보세요! ♡

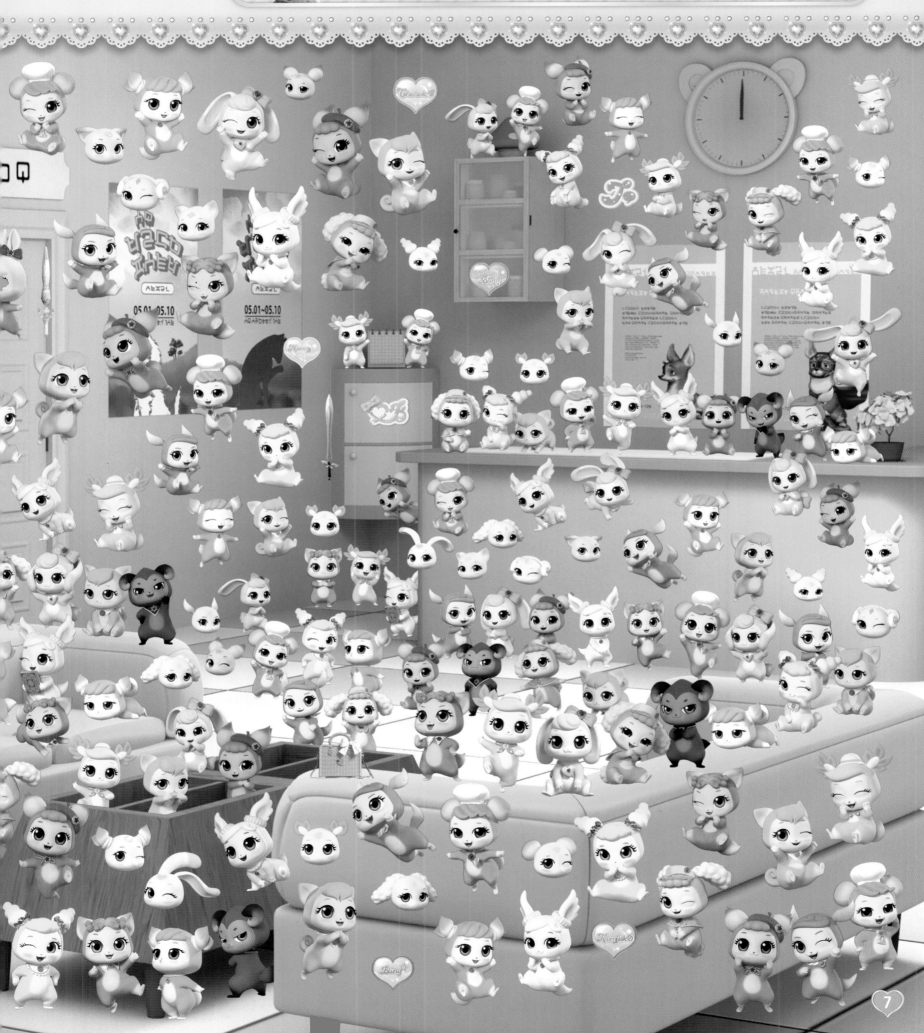

마법사들의 세계 이오이아

이오이아로 가게 된 라라! 대마법사가 되기 위한 수업을 받아야 한다고?!
이오이아 곳곳에 숨어 있는 꼬미펫들을 모두 찾아보자!

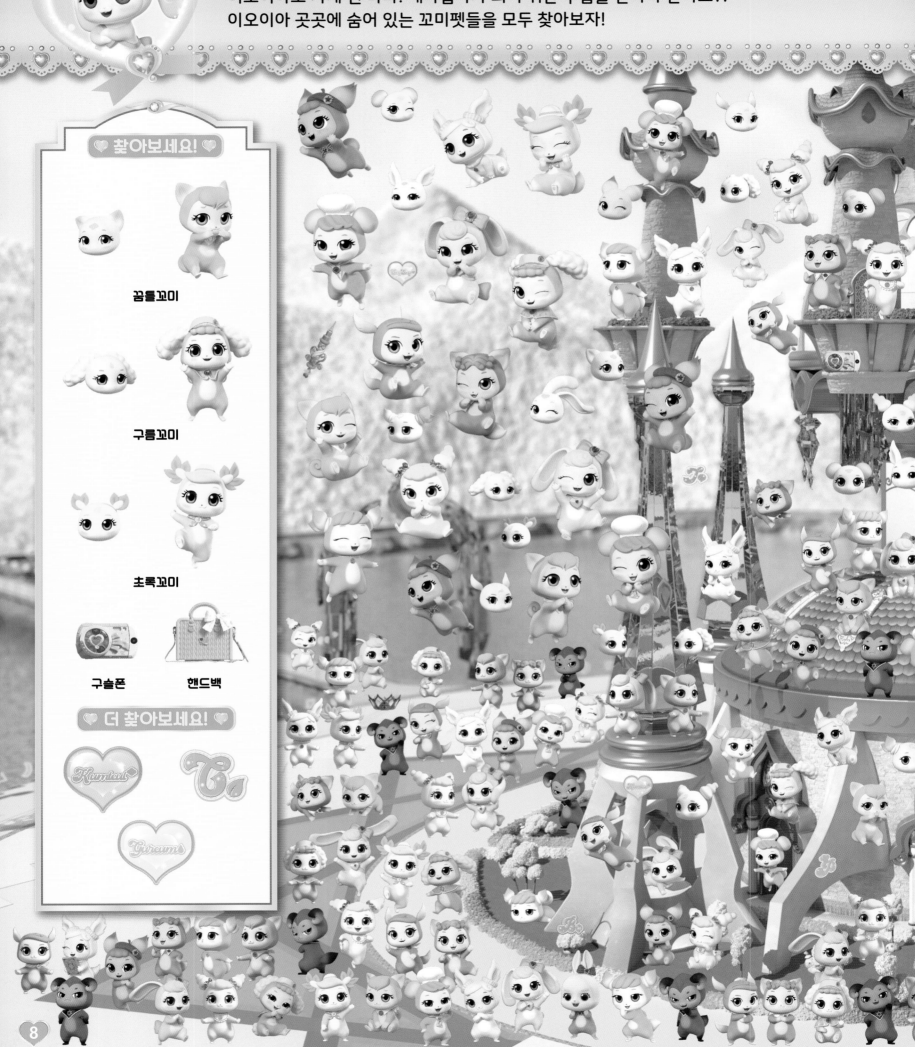

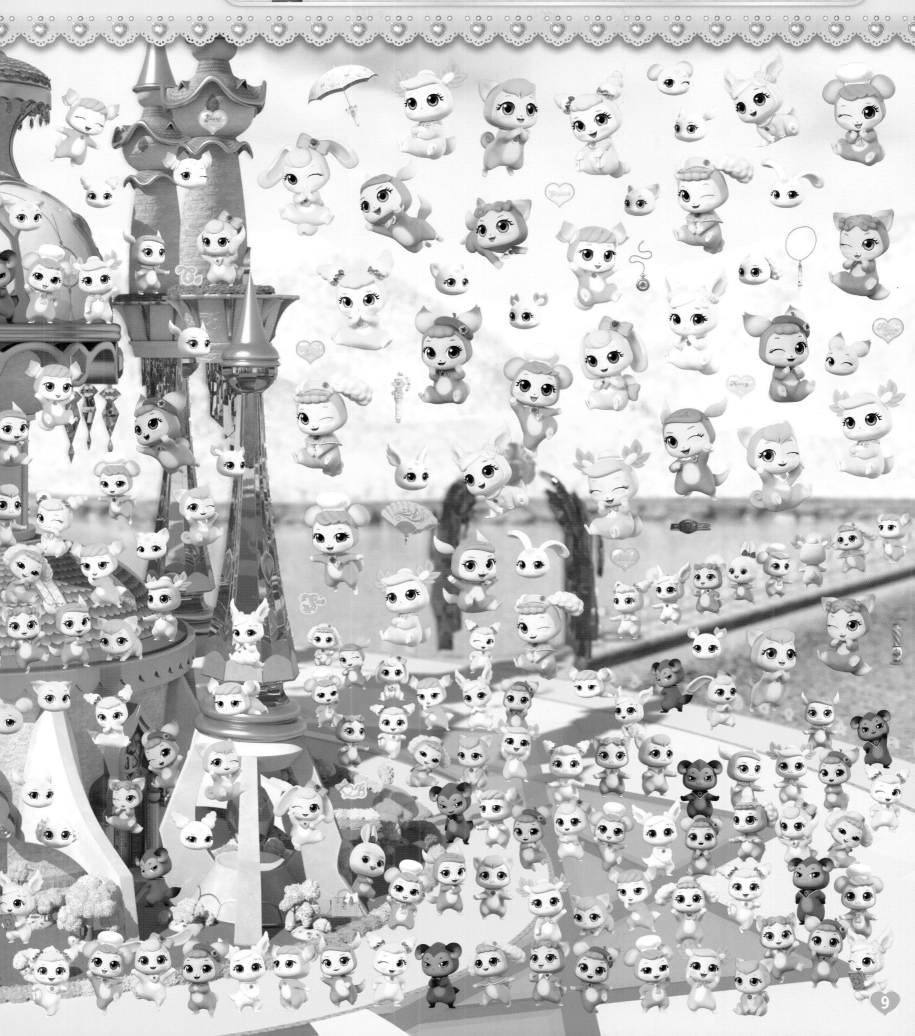

9

이오이아의 중심 이오캐슬

5명의 대마법사들이 모여 회의를 하는 이오캐슬!
이곳에 숨어 있는 꼬미펫들을 모두 찾아보자!

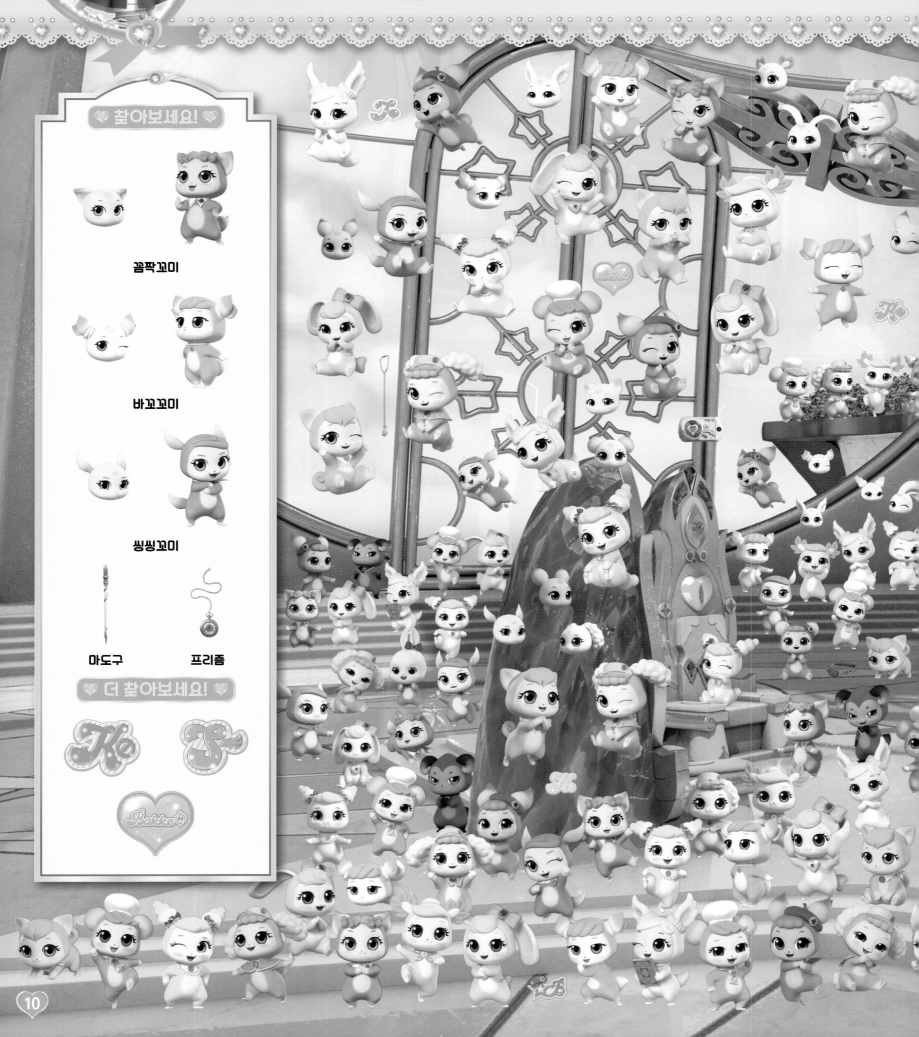

♥ 찾아보세요! ♥

꼼짝꼬미

바꼬꼬미

씽씽꼬미

마도구 　　프리즘

♥ 더 찾아보세요! ♥

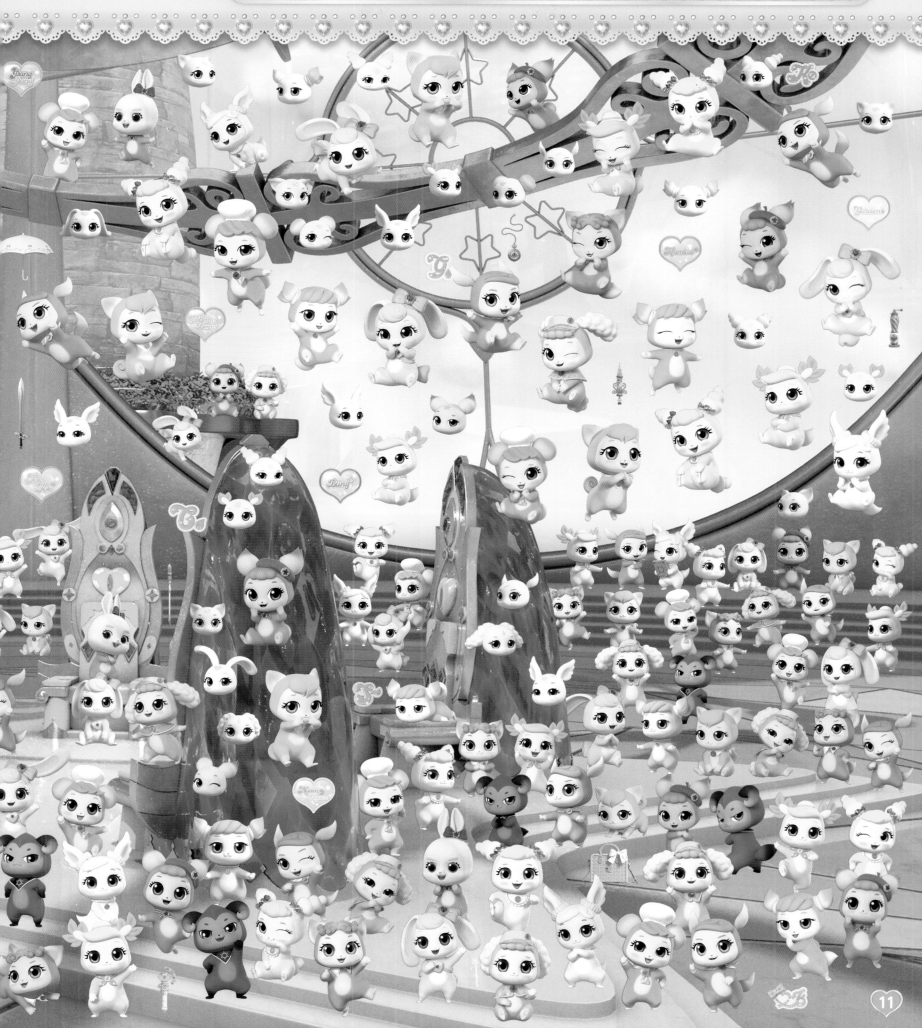

왼쪽과 오른쪽 그림을 비교해 보고,
다른 부분 7군데를 모두 찾아보자!

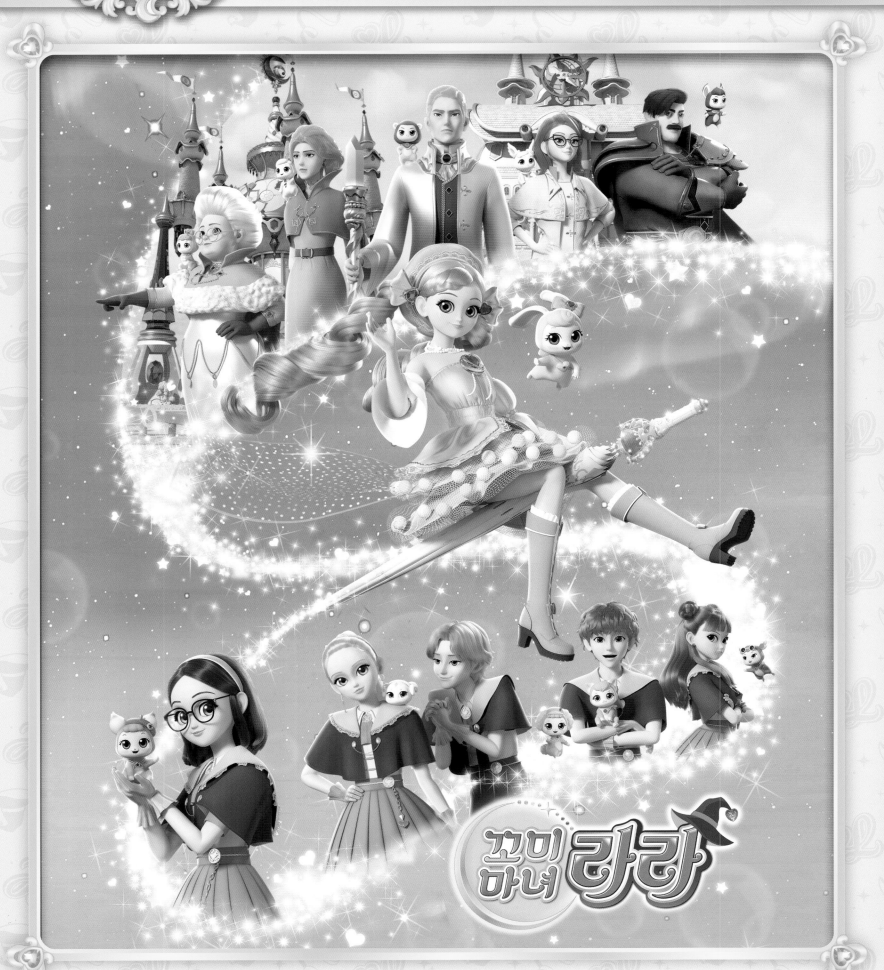

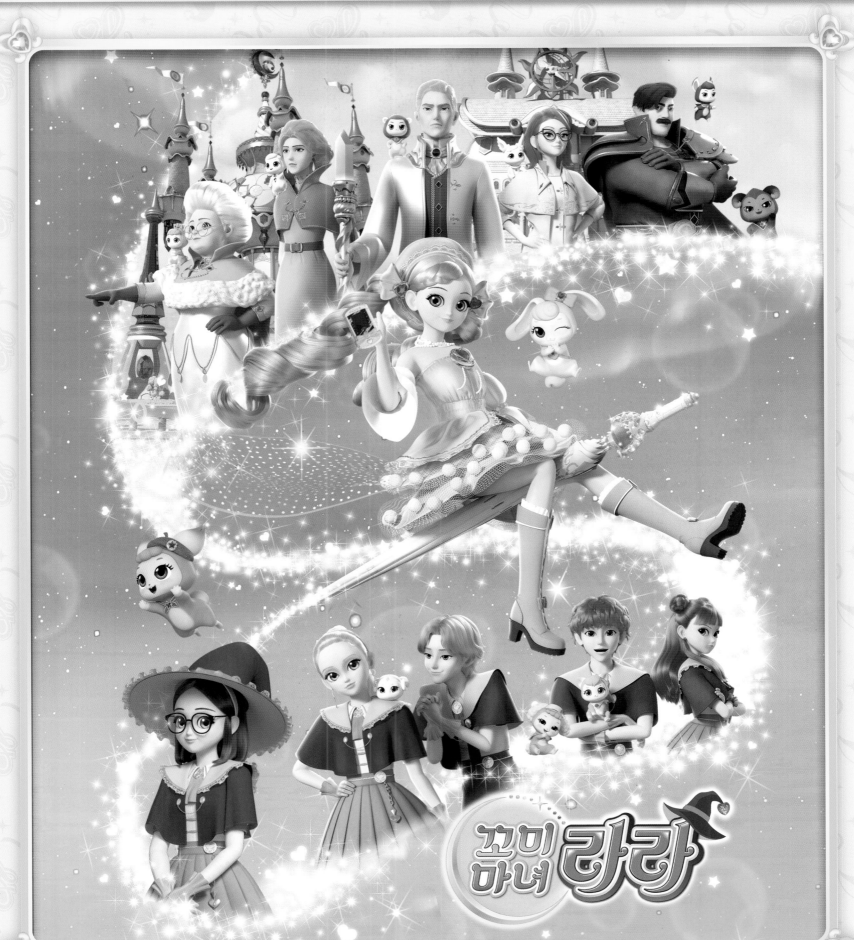

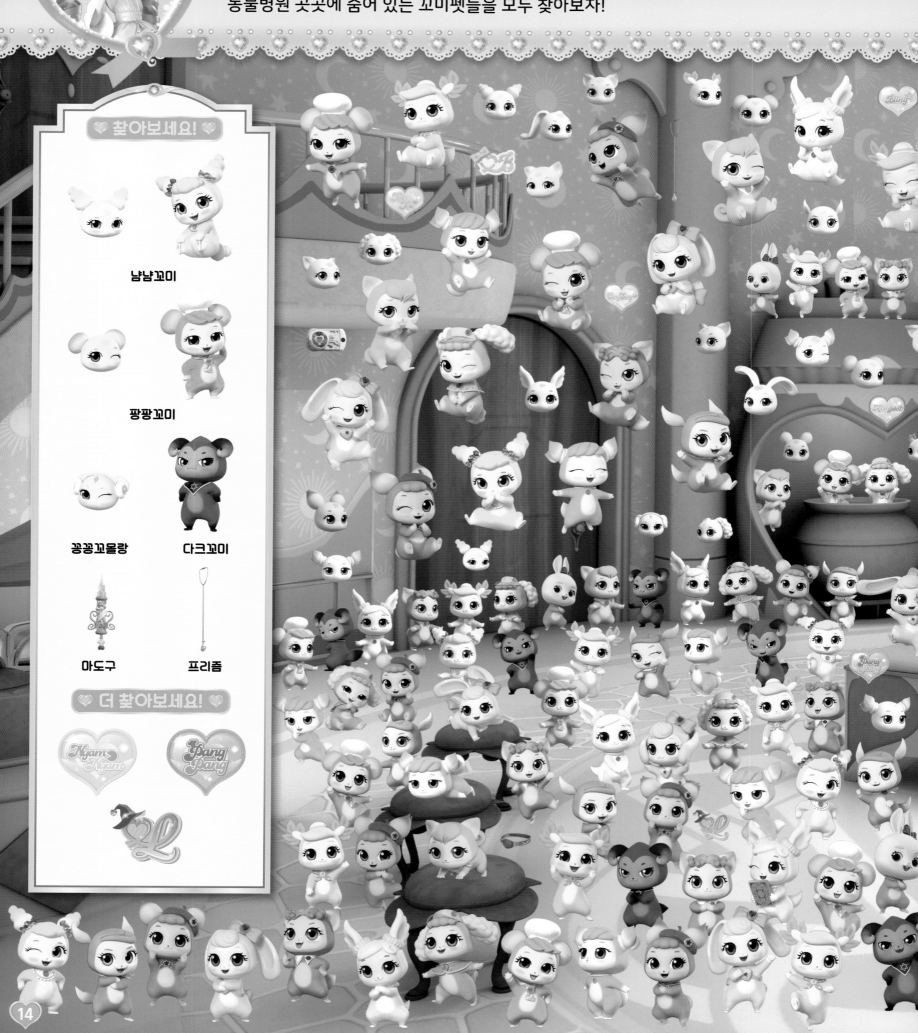

신비한 마법 동물병원

아리가 운영하는 마법 동물병원이야! 동물과 꼬미펫들을 치료하는 곳이지!
동물병원 곳곳에 숨어 있는 꼬미펫들을 모두 찾아보자!

♥ 찾아보세요! ♥

냠냠꼬미

팡팡꼬미

꽁꽁꼬몰랑

다크꼬미

마도구

프리즘

♥ 더 찾아보세요! ♥

Nyam Nyam

Pang Pang

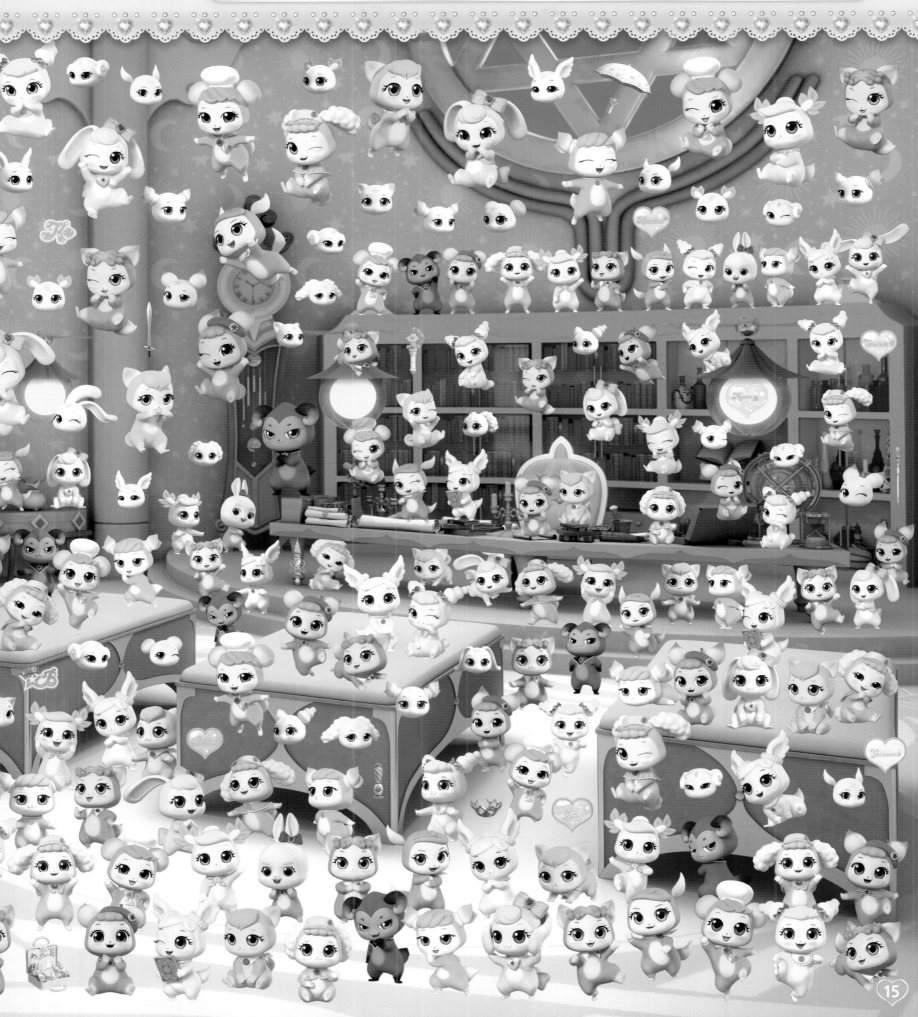

새 친구 봉봉꼬몰랑

꼬몰랑 친구들이 가득 있는 꼬몰랑 숲! 라라는 여기에서 봉봉꼬몰랑을 만나
펫프가 됐었지! 꼬몰랑 숲에 숨어 있는 꼬몰랑들을 모두 찾아보자!

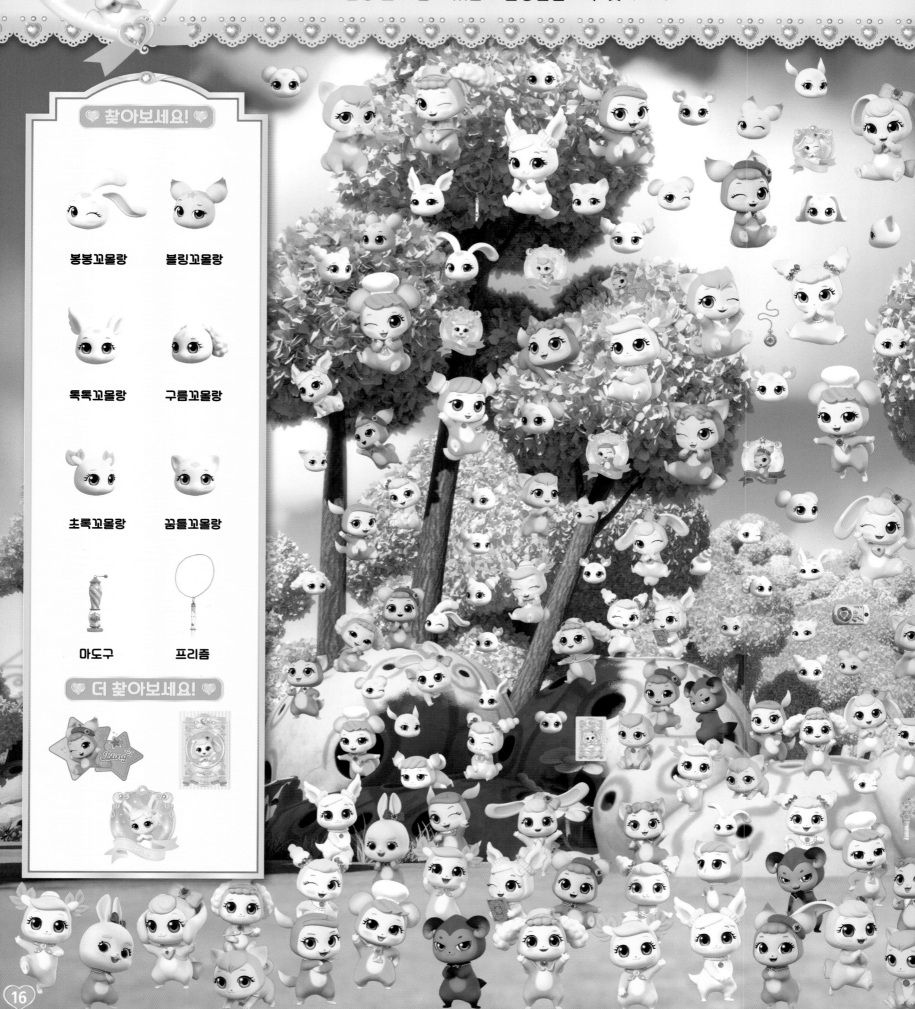

♥ 찾아보세요! ♥

봉봉꼬몰랑 / 볼링꼬몰랑

톡톡꼬몰랑 / 구름꼬몰랑

초록꼬몰랑 / 꿈틀꼬몰랑

마도구 / 프리즘

♥ 더 찾아보세요! ♥

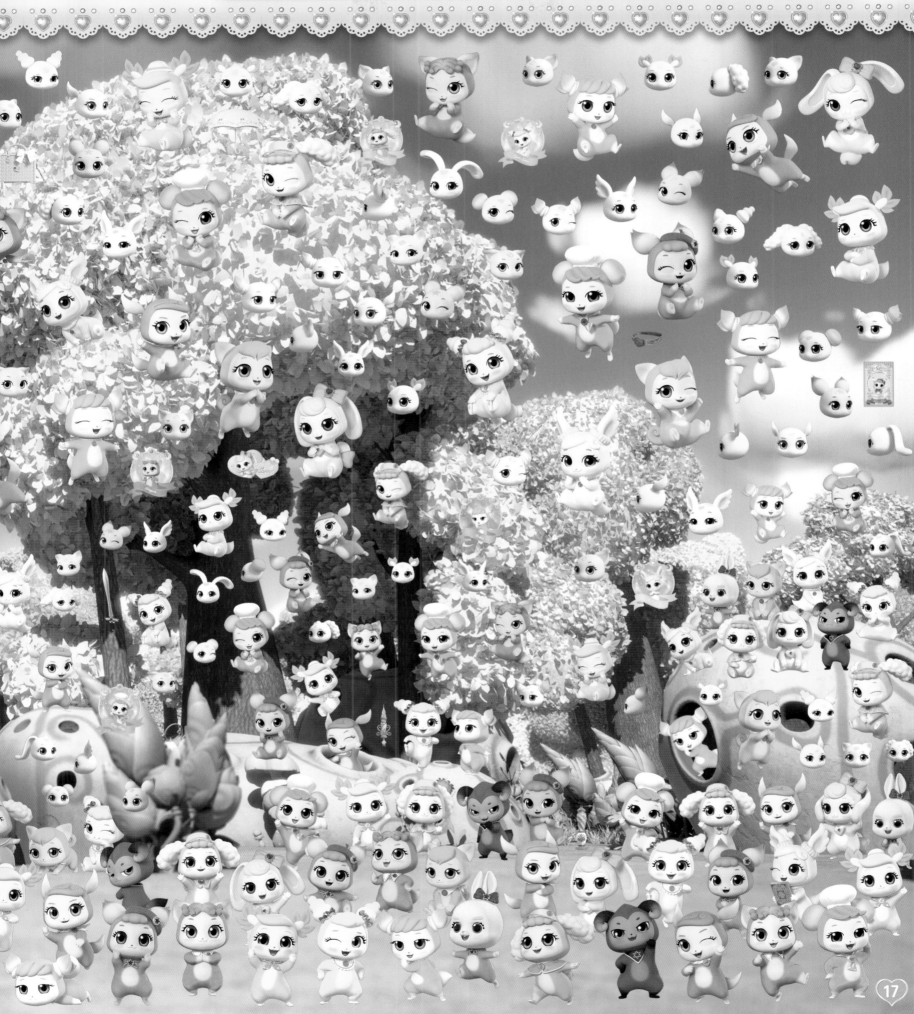

마법사들에게는 특별한 친구인 펫프가 있어.
<보기>에 있는 마법사들의 펫프를 찾아봐!

보기

| 라라 | 쇼미 | 지나 | 아리 |

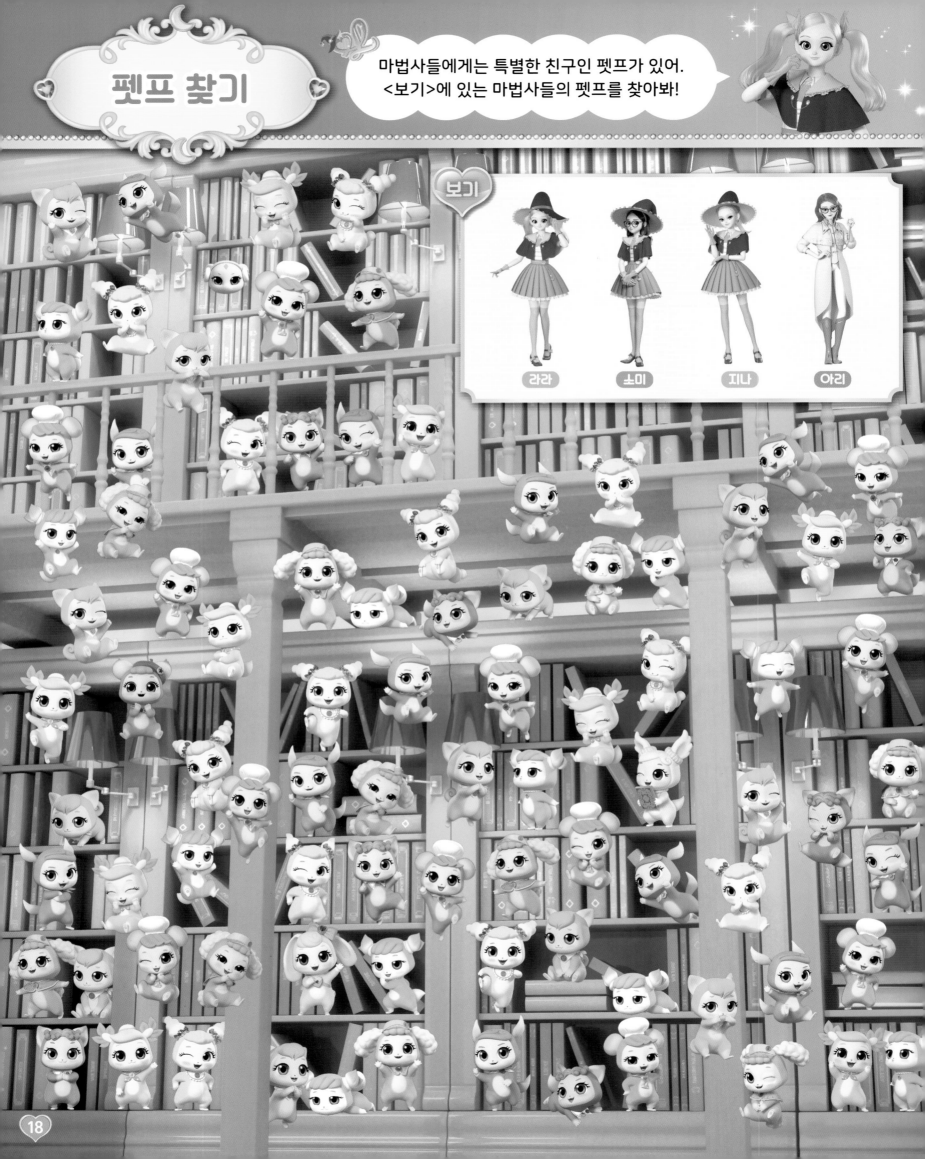

라라의 신나는 마법 여행

라라는 마법세계와 인간세계를 넘나들며 아주 특별한 시간을 보내고 있어!
인간세계에 숨어 있는 꼬미펫들을 모두 찾아봐!

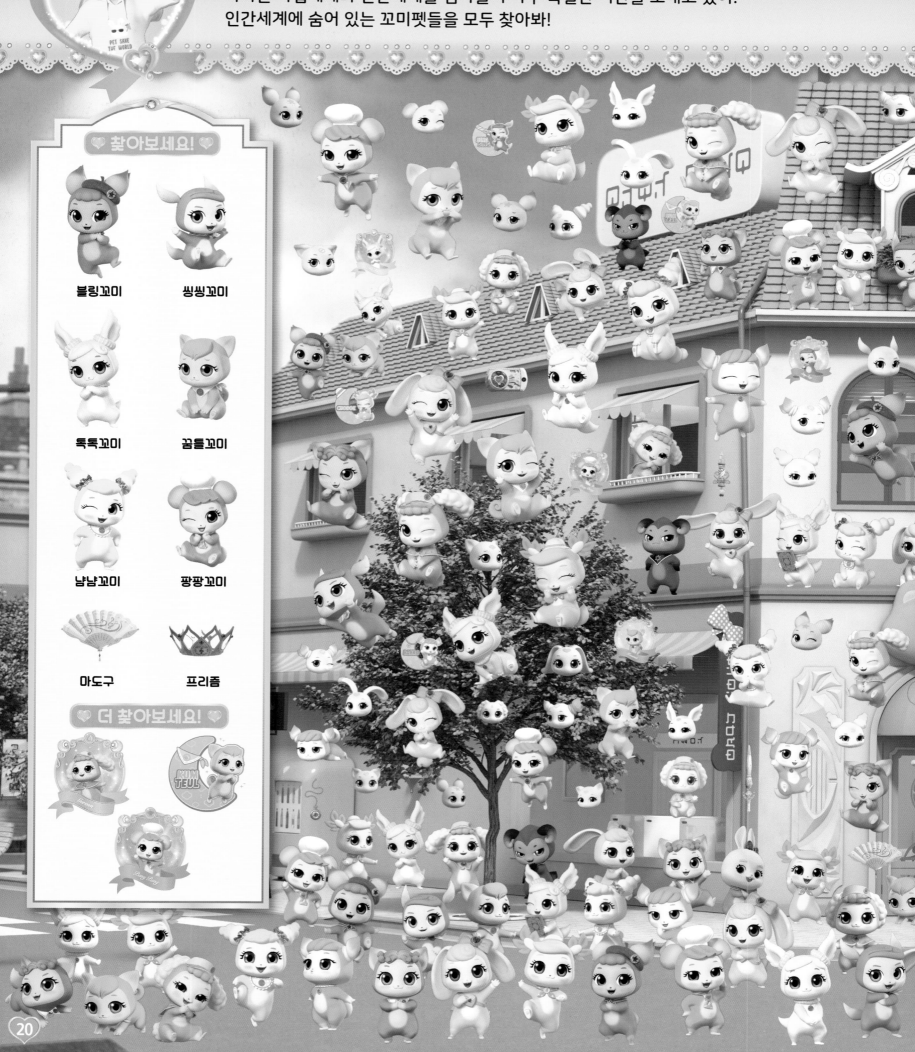

♡ 찾아보세요! ♡

블링꼬미 씽씽꼬미

톡톡꼬미 꿈틀꼬미

냠냠꼬미 팡팡꼬미

마도구 프리즘

♡ 더 찾아보세요! ♡

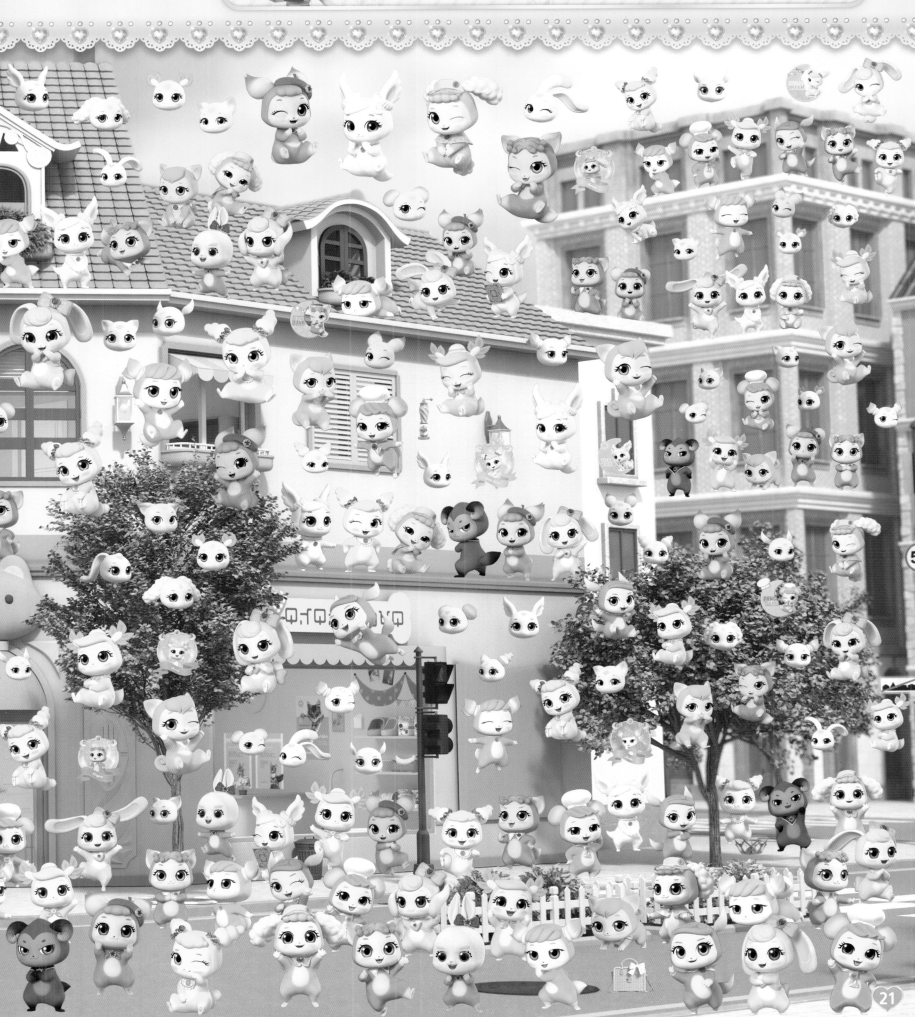

귀요미 친구 꼬미펫

라라의 방에 꼬미펫들이 놀러 왔어!
방 곳곳에 숨어 있는 꼬미펫들을 찾아보자!

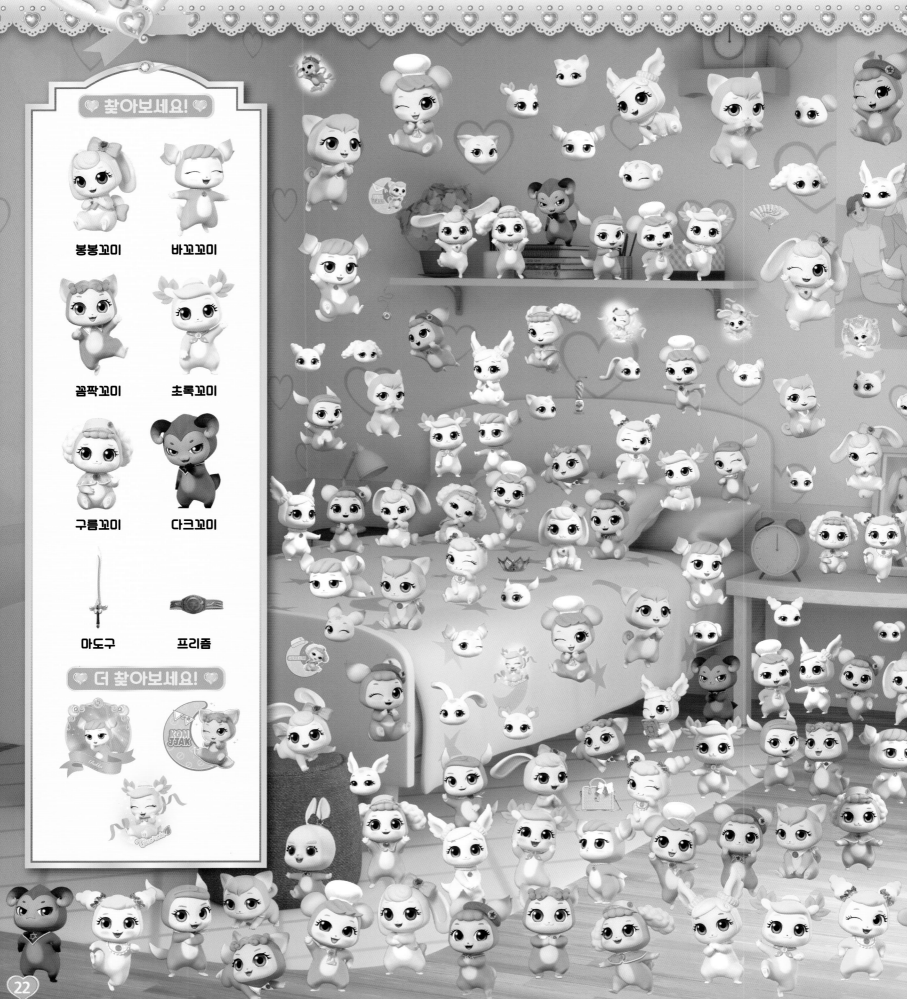

♥ 찾아보세요! ♥

봉봉꼬미 바꼬꼬이

꼼짝꼬이 초록꼬이

구름꼬이 다크꼬이

마도구 프리즘

♥ 더 찾아보세요! ♥

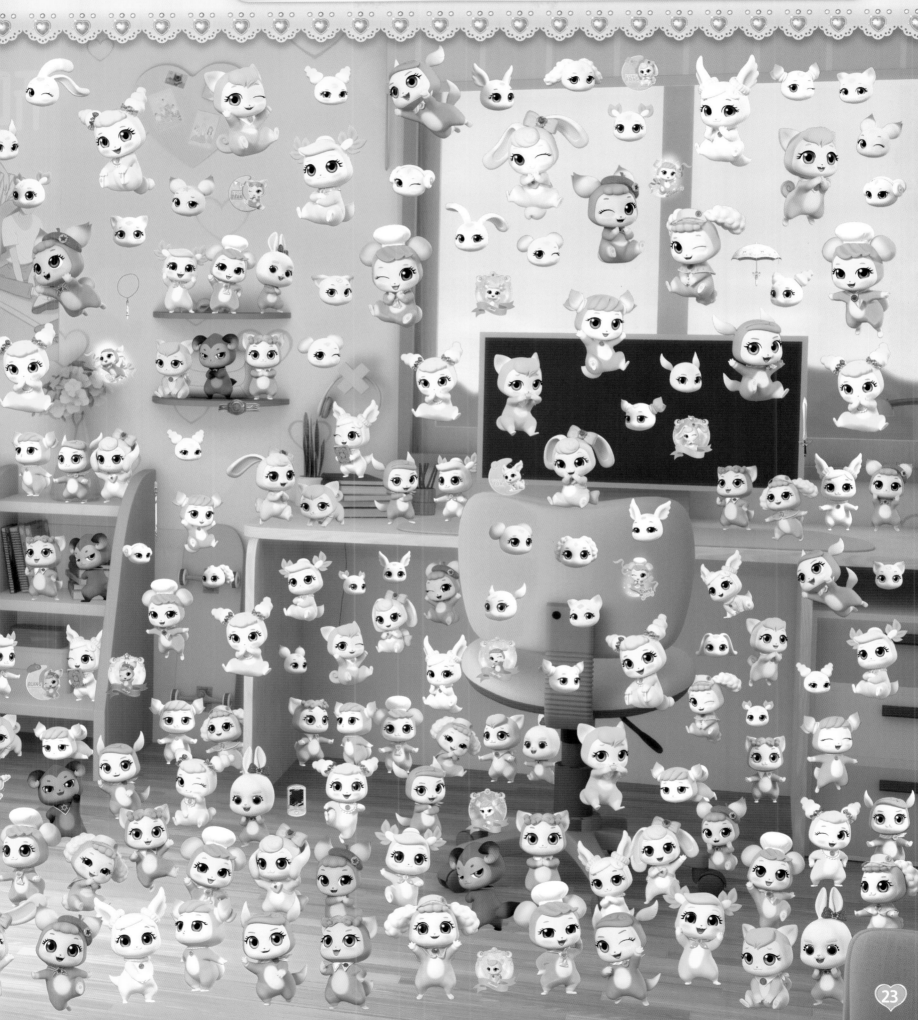

<힌트>를 잘 읽고, <A→B→C→D> 순서대로
그림을 비교하며 달라진 친구들을 찾아봐!

A

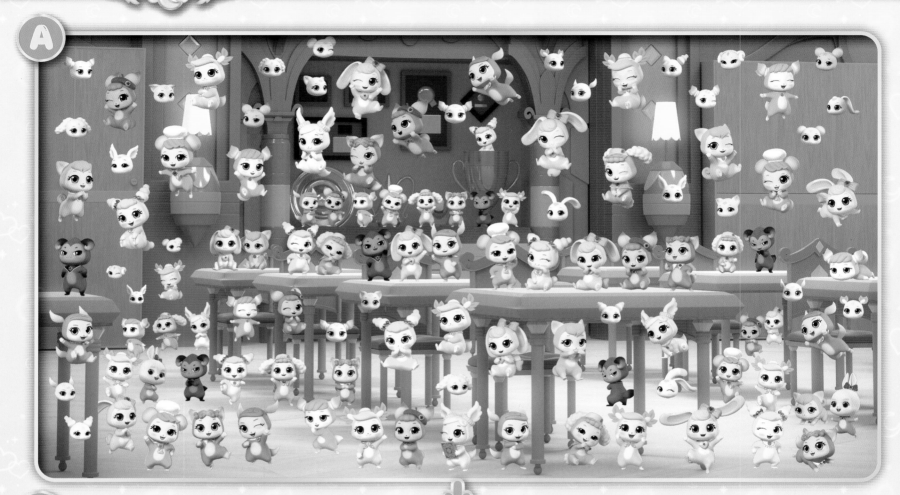

B

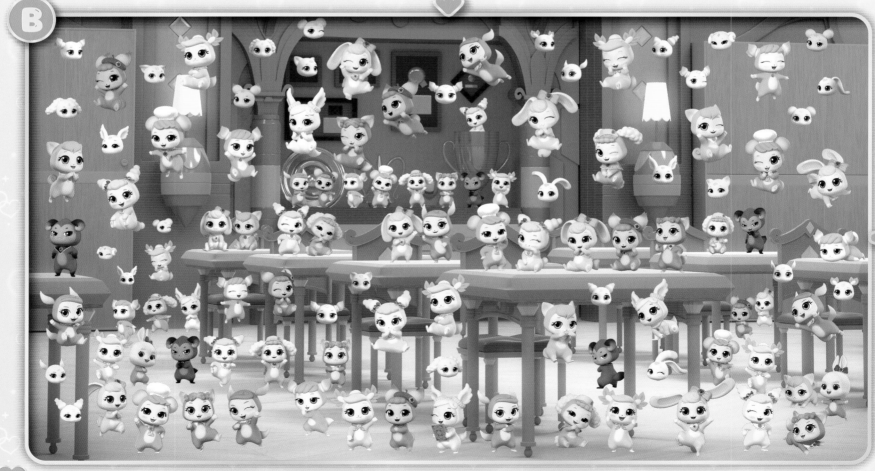

힌트

1 그림 A ➔ B 에서 사라진 꼬미펫 둘을 찾아봐!
2 그림 B ➔ C 에서 새로 나타난 꼬물랑 셋을 찾아봐!
3 그림 C ➔ D 에서 사라진 꼬미펫 둘을 찾아봐!

D

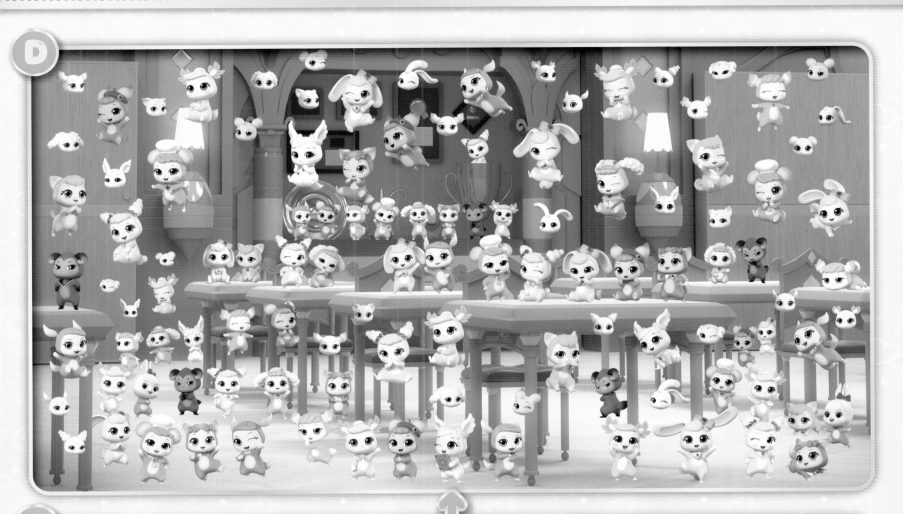

C

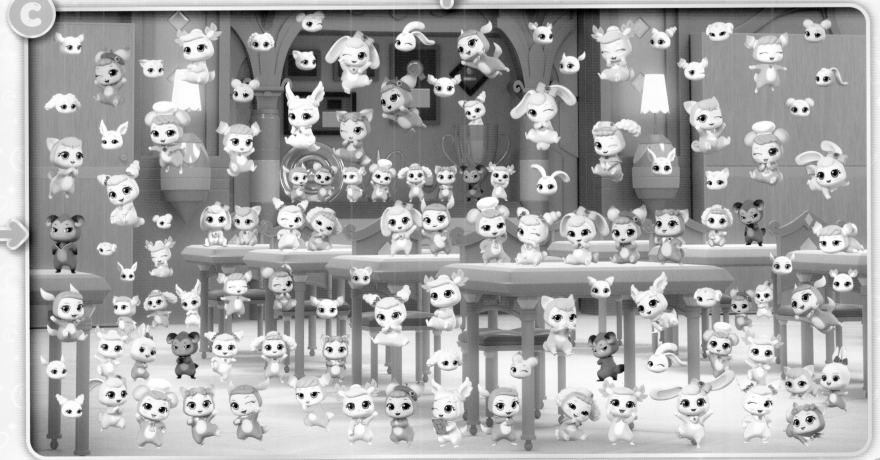

왼쪽에 있는 꼬몰랑을 보고
꼬미로 진화한 모습을 찾아봐!

<보기>의 순서대로 엠블럼을 따라가면
길이 만들어진대. 차근차근 길을 따라가 보자!

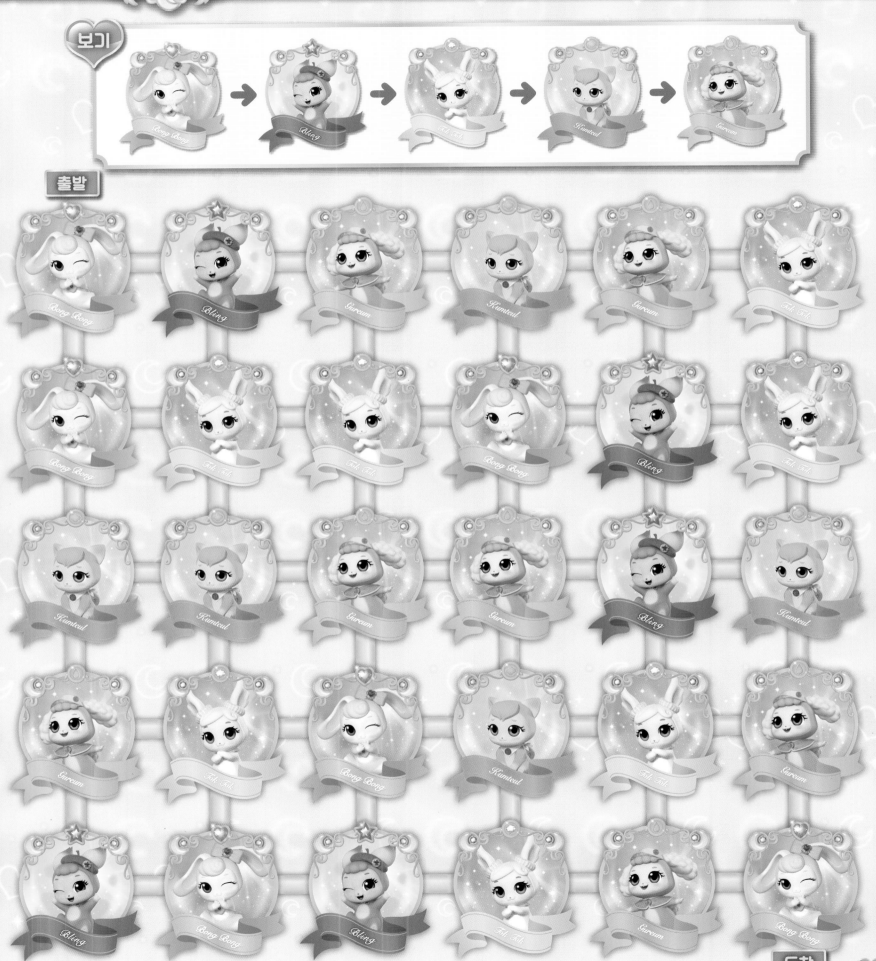

정답

숨어 있는 꼬미펫들 모두 다 찾았어? 아직 못
찾았다면, 정답을 확인하기 전에 다시 한번 찾아보자!

6-7쪽

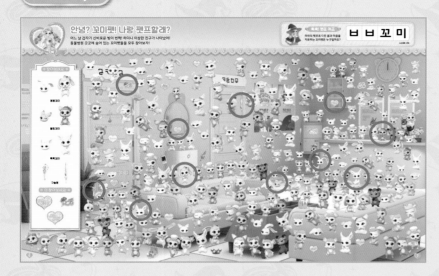

8-9쪽

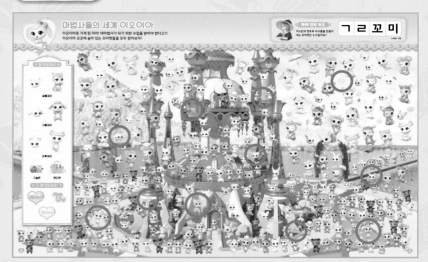

10-11쪽

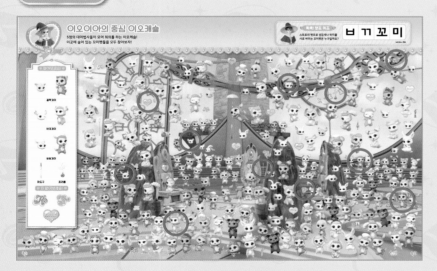

12-13쪽

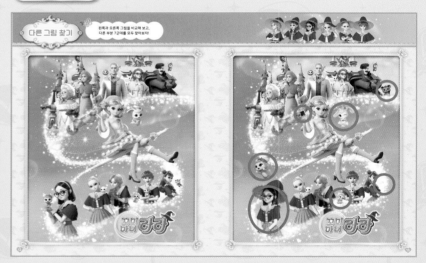

14-15쪽

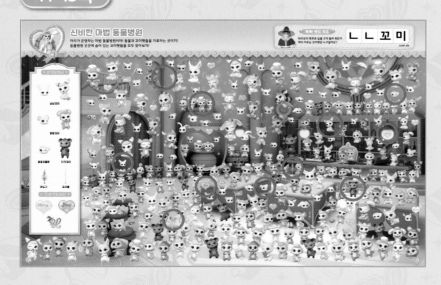

16-17쪽

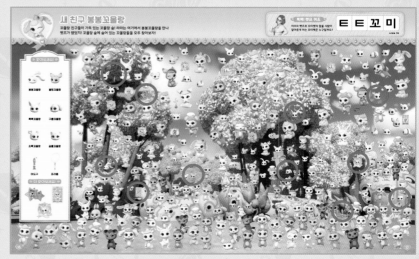

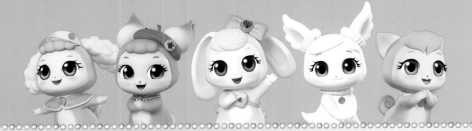

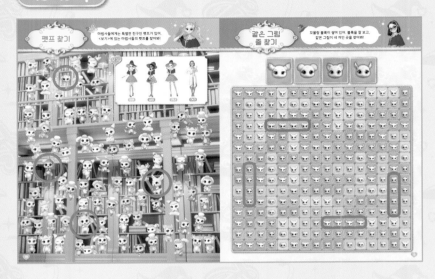

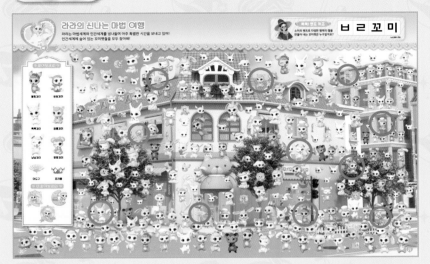

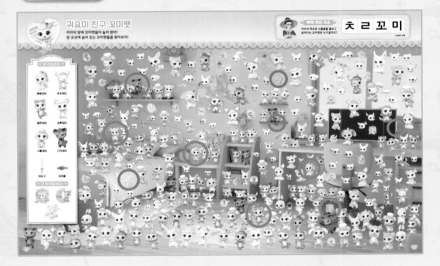

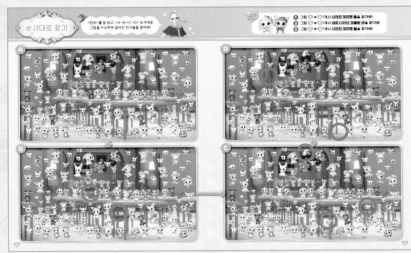

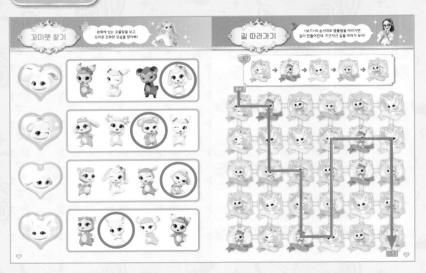